颜真卿·三字经

人民美术出版社 北京

中国历代
书法名家作品集字
颜真卿·三字经

[主编 江锦世]

图书在版编目（CIP）数据

中国历代书法名家作品集字. 颜真卿. 三字经 / 江
锦世主编. -- 北京：人民美术出版社, 2020.8
ISBN 978-7-102-08546-3

Ⅰ. ①中… Ⅱ. ①江… Ⅲ. ①汉字－法帖－中国－唐
代 Ⅳ. ①J292.21

中国版本图书馆CIP数据核字(2020)第118810号

主编：江锦世
编者：江锦世
　　　杭上尚

中国历代书法名家作品集字·颜真卿·三字经

ZHONGGUO LIDAI SHUFA MINGJIA ZUOPIN JIZI ·
YAN ZHENQING · SANZIJING

编辑出版　人民美术出版社
　　　　　（北京市朝阳区东三环南路甲3号　邮编：100022）
　　　　　http://www.renmei.com.cn
　　　　　发行部：（010）67517601
　　　　　网购部：（010）67517743

选题策划　李宏禹
责任编辑　李宏禹
装帧设计　郑子杰
责任校对　马晓婷
责任印制　宋正伟
制　　版　朝花制版中心
印　　刷　北京新华印刷有限公司
经　　销　全国新华书店

版　次：2020年8月　第1版　第1次印刷
开　本：710mm×1000mm　1／8
印　张：8.5
印　数：0001-3000册
ISBN 978-7-102-08546-3
定价：38.00元
如有印装质量问题影响阅读，请与我社联系调换。（010）67517602

颜真卿的书法艺术

李宏禹

颜真卿（七〇八—七八四），字清臣，京兆万年（今陕西省西安市）人，祖籍琅琊（今山东省临沂市）。开元二十二年（公元七三四年），登进士第，历任监察御史、殿中侍御史。曾任平原太守，世称『颜平原』。『安史之乱』后，任吏部尚书、太子太师，封鲁郡开国公，又称『颜鲁公』。颜真卿的书法初学褚遂良，后师张旭，得其笔法，对后世影响极大。其与赵孟頫、柳公权、欧阳询并称为『楷书四大家』，又与柳公权并称『颜柳』，被称为『颜筋柳骨』，是继王羲之之后对后世影响最大的书法家。

颜真卿的正书雄伟静穆，气度开张，行书遒劲而不失舒和，以圆转浑厚的笔致代替方折劲健的晋人笔法，以平稳厚重的结构代替欹侧秀美的『二王』书体，称为『颜体』。其行书作品《祭侄文稿》被后世誉为『天下第二行书』，亦是书法美与人格美结合的典例。

欧阳修曾说：『颜公书如忠臣烈士、道德君子，其端严尊重，人初见而畏之，然愈久而愈可爱也。其见宝于世者有必多，然虽多而不厌也。』朱长文赞其书：『点如坠石，画如夏云，钩如屈金，戈如发弩，纵横有象，低昂有态，自羲、献以来，未有如公者也。』米芾在《书史》中说：『《争座位帖》有篆籀气，为颜书第一。字相连属，诡异飞动，得于意外。』『此帖在颜最为杰思，想其忠义愤发，顿挫郁屈，意不在字，天真罄露在于此书。』《争座位帖》是一篇草稿，作者凝思于词句间，本不着意于笔墨，却写得满纸郁勃之气，成为行草书的经典佳作。

颜真卿的书法对后世书法艺术的发展产生了深远影响，唐以后的书法名家多从颜真卿变法中汲取经验。尤其是行草书，唐以后一些书法名家在学习『二王』的基础上再学习颜真卿而形成自己的风格。苏轼曾云：『诗至于杜子美，文至于韩退之，画至于吴道子，书至于颜鲁公，而古今之变，天下之能事尽矣。』（《东坡题跋》）

颜真卿著有《吴兴集》《卢州集》《临川集》。其一生书写碑石极多，流传至今的有：《多宝塔碑》，结构端庄整密，秀媚多姿；《东方朔画赞碑》，风格清远雄浑；《勤礼碑》，静穆开张；《郭家庙碑》，雍容朗畅；《麻姑仙坛记》，浑厚庄严，结构精谨；《大唐中兴颂》是摩崖刻石，为颜真卿最大的楷书，书法方正平稳，不露筋骨，气象森严；《祭侄文稿》《争座位帖》更是行草书的经典之作。

苟不教　性乃迁　性相近　习相远　人之初　性本善

中国历代书法名家作品集字·颜真卿·三字经

教之道贵以人專
昔孟母擇鄰處
子不學斷機杼

中国历代书法名家作品集字·颜真卿·三字经

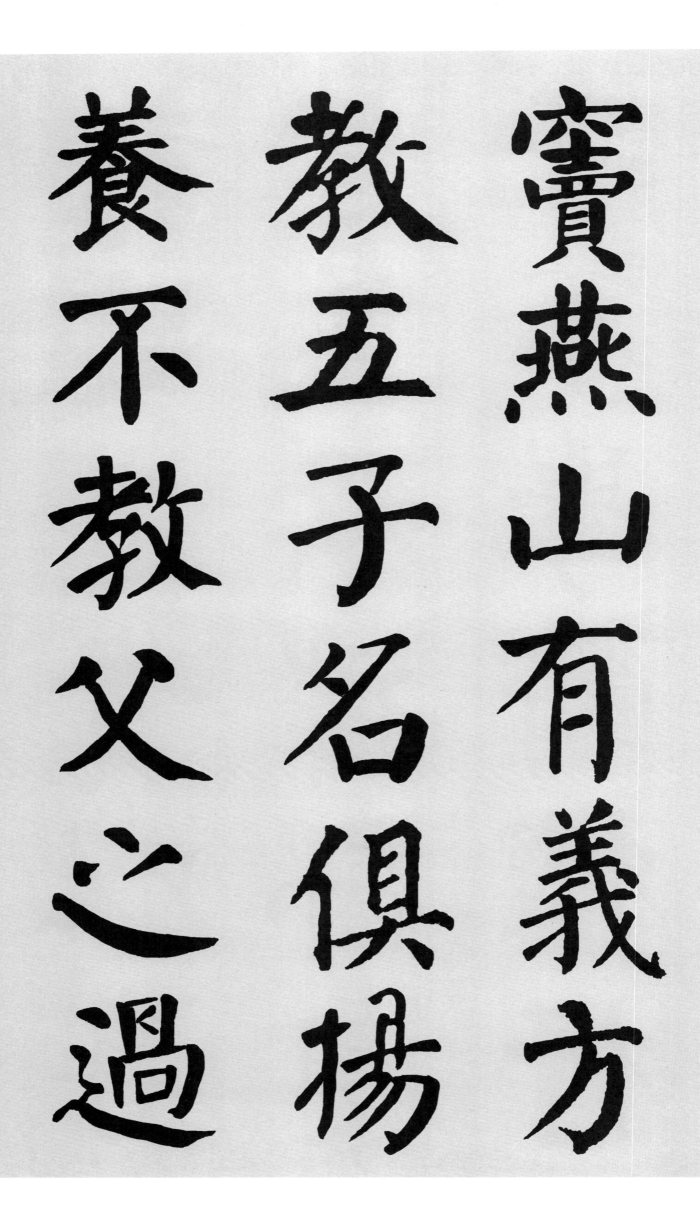

教不嚴師之惰

子不學非所宜

幼不學老何為

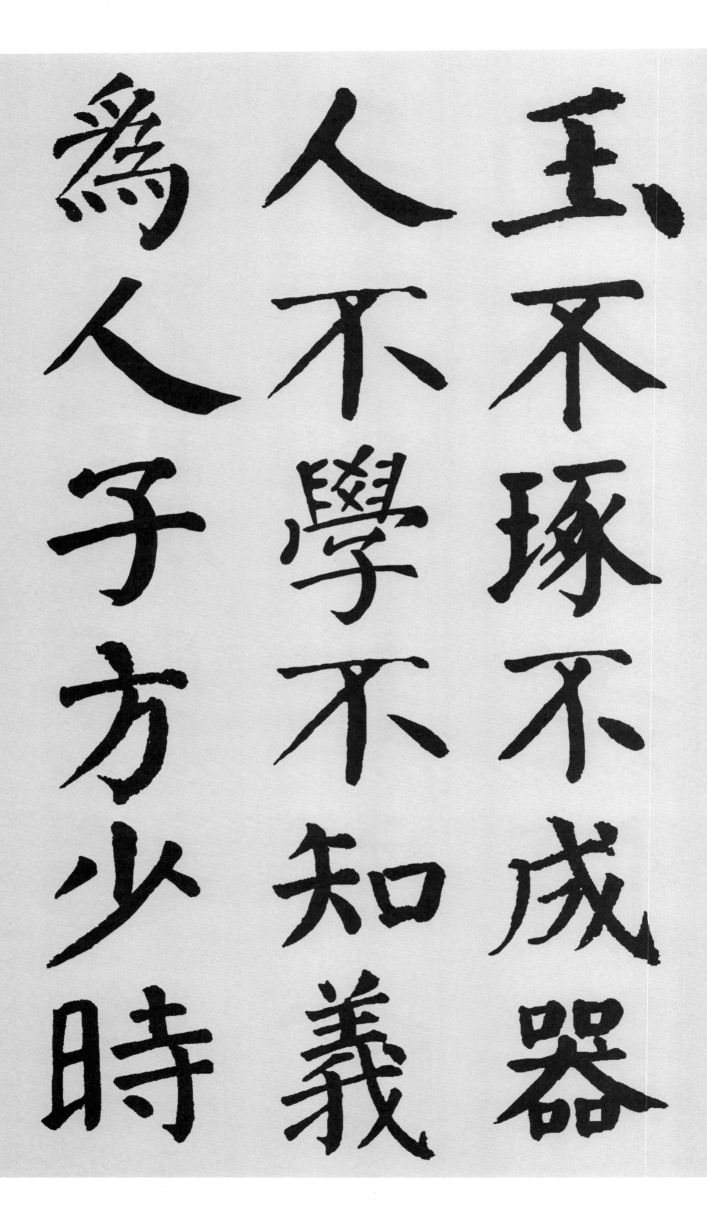

玉不琢，不成器，人不学，不知义。为人子，方少时，

〇六

中国历代书法名家作品集字·颜真卿·三字经

亲师友，习礼仪。香九龄，能温席，孝于亲，所当执。

親師友習禮儀

香九齡能溫席

孝於親所當執

中国历代书法名家作品集字·颜真卿·三字经

融四歲能讓梨

弟於長宜先知

首孝弟次見聞

融四岁，能让梨，弟于长，宜先知。首孝弟，次见闻，

〇八

中国历代书法名家作品集字·颜真卿·三字经

知某數識某文

一而十十而百

百而千千而萬

中国历代书法名家作品集字·颜真卿·三字经

三才者，天地人。三光者，日月星。三纲者，君臣义，

中国历代书法名家作品集字·颜真卿·三字经

父子親夫婦順

曰春夏曰秋冬

此四時運不窮

中国历代书法名家作品集字·颜真卿·三字经

曰
南
北
曰
西
東

此
四
方
應
乎
中

曰
水
火
木
金
土

中国历代书法名家作品集字·颜真卿·三字经

此五行，本乎数。曰仁义，礼智信，此五常，不容紊。

此
五
行
本
乎
数

曰
仁
義
禮
智
信

此
五
常
不
容
紊

中国历代书法名家作品集字·颜真卿·三字经

稻粱菽麥黍稷

此六穀人所食

馬牛羊雞犬豕

稻粱菽，麥黍稷，此六穀，人所食。馬牛羊，雞犬豕，

（一四）

中国历代书法名家作品集字·颜真卿·三字经

此六畜，人所饲。曰喜怒，曰哀惧，爱恶欲，七情具。

此六畜人所飼

曰喜怒曰哀懼

愛惡欲七情具

中国历代书法名家作品集字·颜真卿·三字经

匏土革木石金絲與竹乃八音高曾祖父而身

中国历代书法名家作品集字·颜真卿·三字经

身而子子而孙

自子孙至玄曾

乃九族人之伦

父子恩夫婦從

兄則友弟則恭

長幼序友與朋

中国历代书法名家作品集字·颜真卿·三字经



君则敬，臣则忠。此十义，人所同。凡训蒙，须讲究，

君則敬臣則忠

此十義人所同

凡訓蒙須講究

中国历代书法名家作品集字·颜真卿·三字经

詳訓詁名句讀

為學者必有初

小學終至四書

中国历代书法名家作品集字·颜真卿·三字经

論語者二十篇

羣弟子記善言

孟子者七篇止

中国历代书法名家作品集字·颜真卿·三字经

中不偏　作中庸　講道德
不偏庸　作子思　說仁義

中国历代书法名家作品集字·颜真卿·三字经

作《大学》，乃曾子，自修齐，至平治。《孝经》通，四书熟，

作大學乃曾子

自修齊至平治

孝經通四書熟

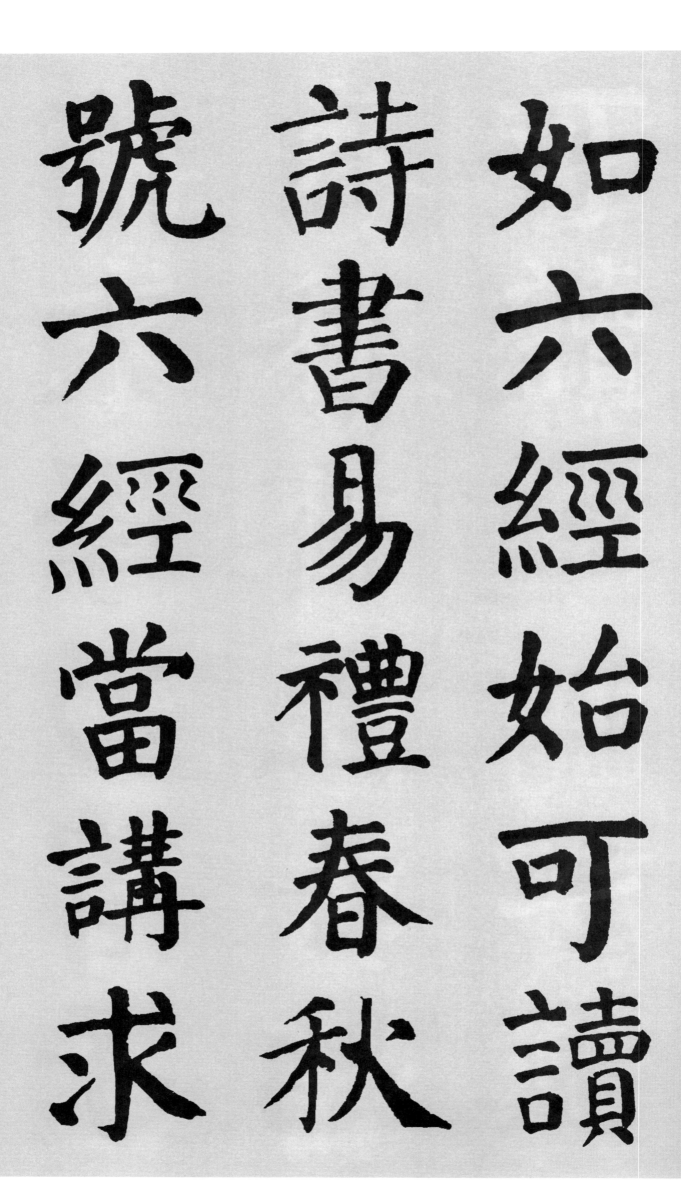

如六经集字·颜真卿·三字经

中国历代书法名家作品集字

有連山有歸藏

有周易三易詳

有典謨有訓誥

中国历代书法名家作品集字·颜真卿·三字经

有誓命書之奧

我周公作周禮

著六官存治體

有誓命，《书》之奥。我周公，作《周礼》，著六官，存治体。

（二六）

中国历代书法名家作品集字·颜真卿·三字经

大小戴，注《礼记》，述圣言，礼乐备。曰《国风》，曰《雅》《颂》，

大小戴注禮記

述聖言禮樂備

曰國風

曰雅頌

中国历代书法名家作品集字·颜真卿·三字经

号四诗，当讽咏。《诗》既亡，《春秋》作，寓褒贬，别善恶。

號四詩當諷咏
詩既亡春秋作
寓褒貶別善惡

中国历代书法名家作品集字·颜真卿·三字经

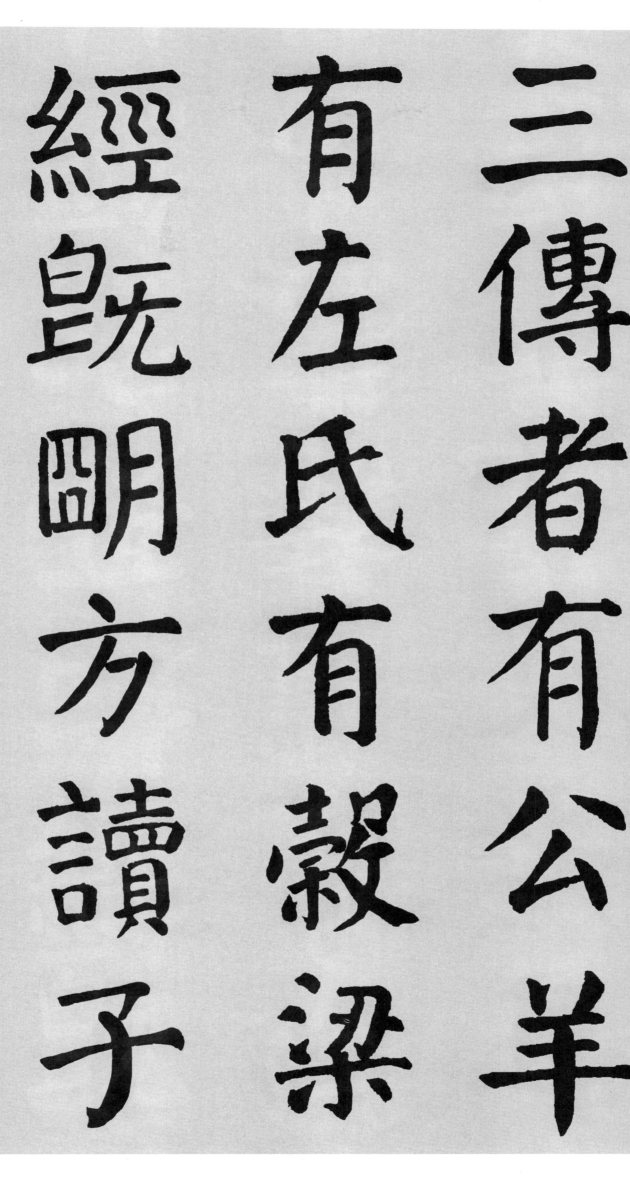

三傳者，有《公羊》，有《左氏》，有《谷梁》。经既明，方读子，

三傳者有公羊有穀梁有左氏經既明方讀子

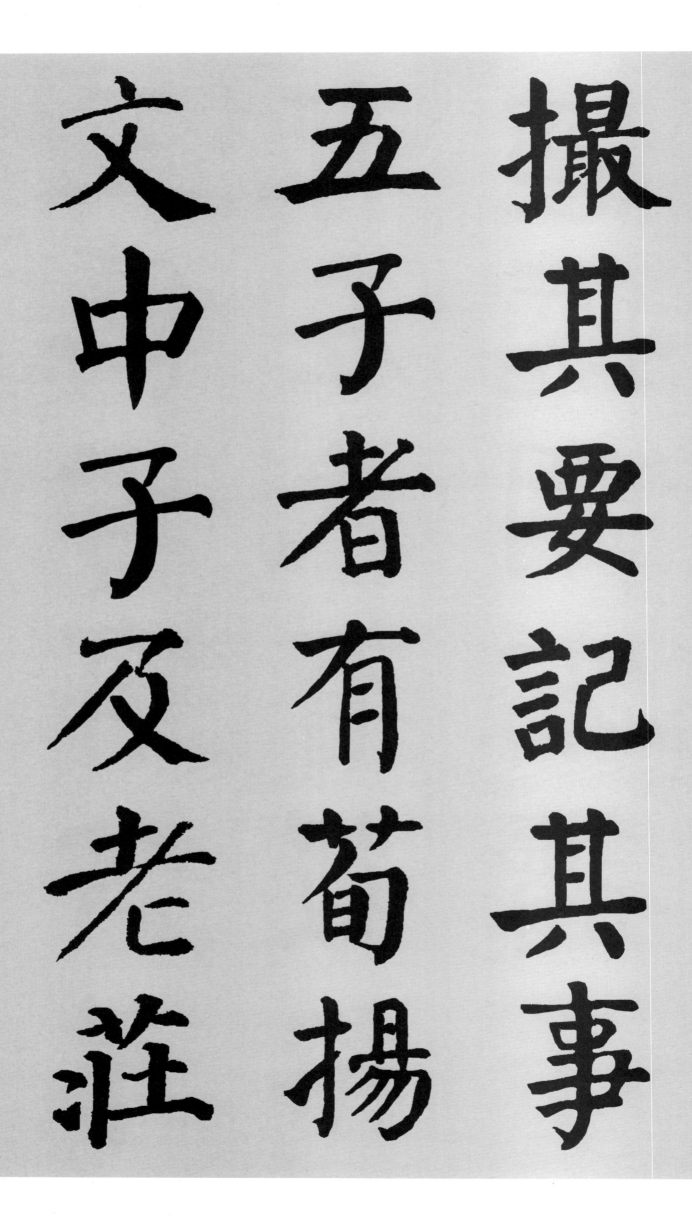

中国历代书法名家作品集字·颜真卿·三字经

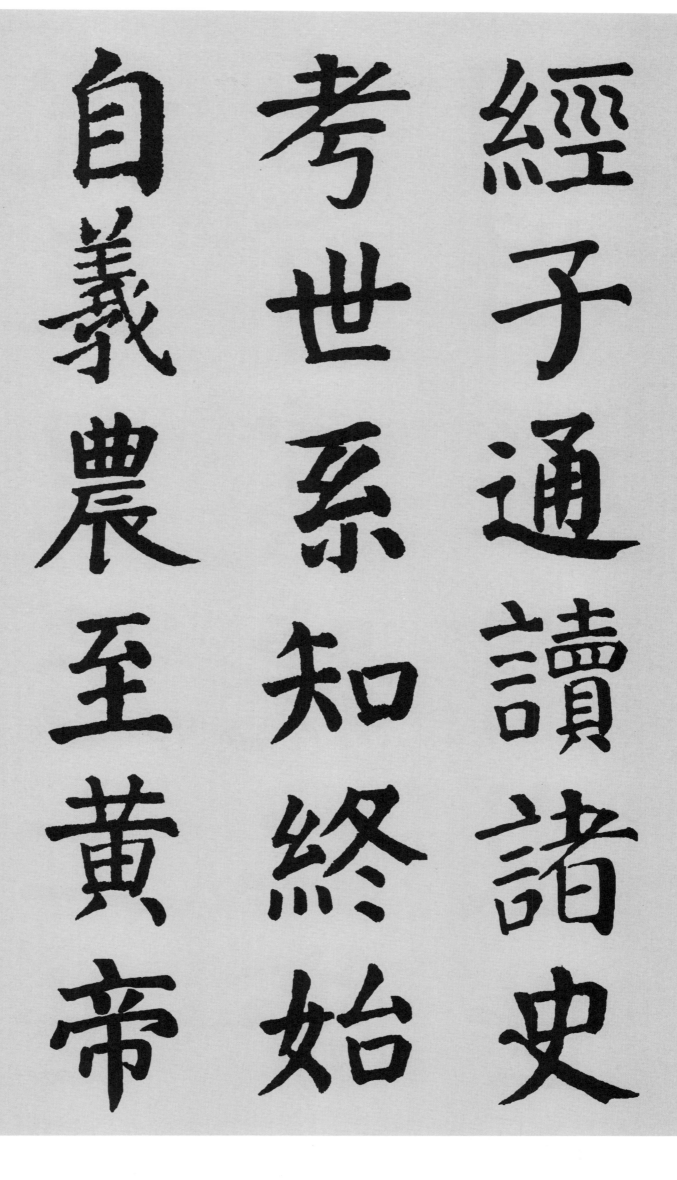

經子通讀諸史
考世系知終始
自羲農至黃帝

號三皇居上世

唐有虞號二帝

相揖遜稱盛世

号三皇，居上世。唐有虞，号二帝，相揖逊，称盛世。

中国历代书法名家作品集字·颜真卿·三字经

夏有禹商有湯

周文武稱三王

夏傳子家天下

中国历代书法名家作品集字·颜真卿·三字经

四

百

載

遷

夏

社

湯

伐

夏

國

號

商

六

百

載

至

紂

亡

四百载，迁夏社。汤伐夏，国号商，六百载，至纣亡。

四百载，迁夏社。汤伐夏，国号商，六百载，至纣亡。

（三四）

中国历代书法名家作品集字·颜真卿·三字经

周武王 始诛纣

八百载 最长久

周辙东 王纲坠

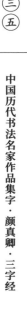

中国历代书法名家作品集字·颜真卿·三字经

逞干戈，尚游說。始春秋，終戰國，五霸強，七雄出。

逞干戈，尚游说。始春秋，终战国，五霸强，七雄出。

中国历代书法名家作品集字·颜真卿·三字经

嬴秦氏始兼並
傳二世楚漢爭
高祖興漢業建

中国历代书法名家作品集字·颜真卿·三字经

至孝平，王莽篡。光武兴，为东汉，四百年，终于献。

四百年終於獻

光武興為東漢

至孝平王莽篡

中国历代书法名家作品集字·颜真卿·三字经

魏蜀吴，争汉鼎，号三国，迄两晋。宋齐继，梁陈承，

魏蜀吳爭漢鼎

號三國迄兩晉

宋齊繼梁陳承

中国历代书法名家作品集字·颜真卿·三字经

為南朝都金陵

北元魏分東西

宇文周與高齊

为南朝，都金陵。北元魏，分东西，宇文周，与高齐。

中国历代书法名家作品集字·颜真卿·三字经

迨至隋一土字
不再傳失統緒
唐高祖起義師

除隋亂　創國基
二十傳　三百載
梁滅之　國乃改

除隋乱，创国基。二十传，三百载，梁灭之，国乃改。

（四二）

中国历代书法名家作品集字·颜真卿·三字经

梁唐晉及漢周
稱五代皆有由
炎宋興受周禪

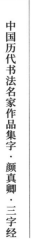

十八傳　南北混

遼與金　帝號紛

迨滅遼　宋猶存

十八傳，南北混。辽与金，帝号纷，迨灭辽，宋犹存。

中国历代书法名家作品集字·颜真卿·三字经

至元興金緒歇

有宋世一同滅

並中國兼戎狄

九十年　國祚廢

明太祖　久親師

傳建文　方四祀

九十年，国祚废。明太祖，久亲师，传建文，方四祀。

（四六）

中国历代书法名家作品集字·颜真卿·三字经

遷北京永樂嗣

迨崇禎煤山逝

清太祖膺景命

中国历代书法名家作品集字·颜真卿·三字经

靖四方，克大定。至世祖，乃大同，十二世，清祚终。

靖四方克大定
至世祖乃大同
十二世清祚終

中国历代书法名家作品集字·颜真卿·三字经

读史者，考实录，通古今，若亲目。口而诵，心而惟，

讀史者考實錄
通古今若親目
口而誦心而惟

中国历代书法名家作品集字·颜真卿·三字经

古古昔朝
聖仲於
賢尼斯
尚師夕
勤項於
學橐斯

朝于斯，夕于斯。昔仲尼，师项橐，古圣贤，尚勤学。

中国历代书法名家作品集字·颜真卿·三字经

趙中令讀魯論

彼既仕學且勤

披蒲編削竹簡

彼無書
且知勉
頭懸梁
錐刺股
彼不教
自勤苦

彼无书，且知勉。头悬梁，锥刺股，彼不教，自勤苦。

彼无书，且知勉。头悬梁，锥刺股，彼不教，自勤苦。

中国历代书法名家作品集字·颜真卿·三字经

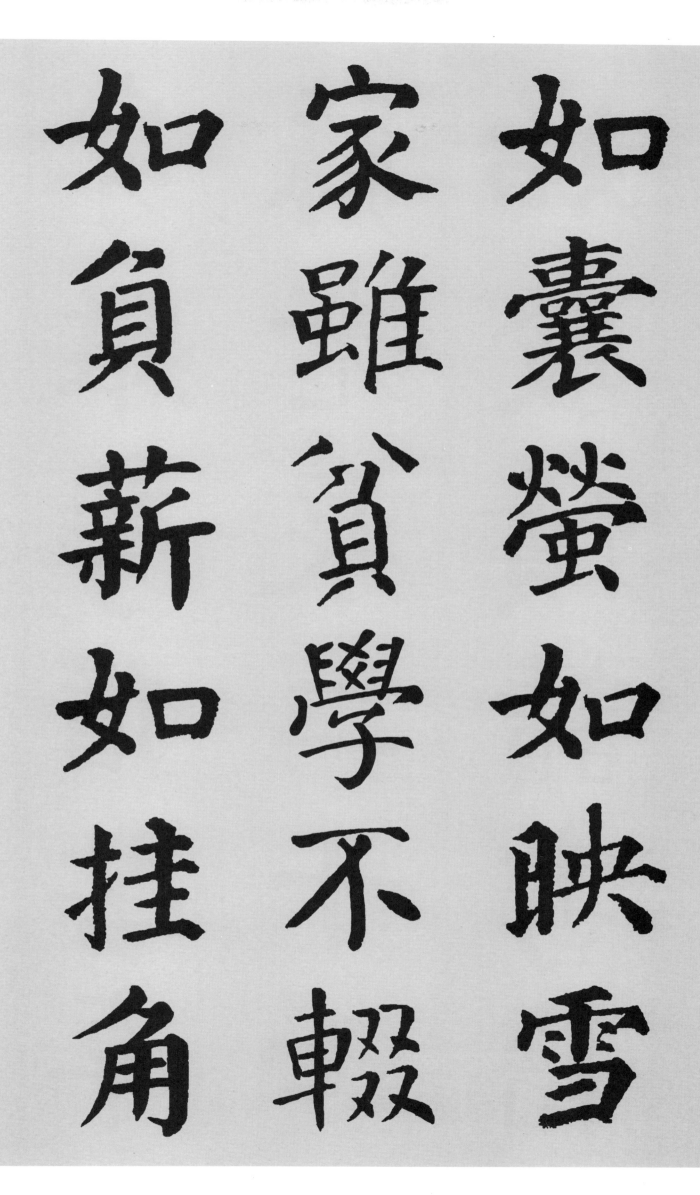

中国历代书法名家作品集字·颜真卿·三字经

身雖勞猶苦卓

蘇老泉二十七

始發憤讀書籍

中国历代书法名家作品集字·颜真卿·三字经

彼既老猶悔遲

爾小生宜早思

若梁灝八十二

中国历代书法名家作品集字·颜真卿·三字经

對大廷魁多士彼既成眾稱異爾小生宜立志

对大廷，魁多士。彼既成，众称异，尔小生，宜立志。

中国历代书法名家作品集字·颜真卿·三字经

莹八岁，能咏诗，泌七岁，能赋棋。彼颖悟，人称奇，

莹八歲能詠詩
泌七歲能賦棋
彼穎悟人稱奇

中国历代书法名家作品集字·颜真卿·三字经

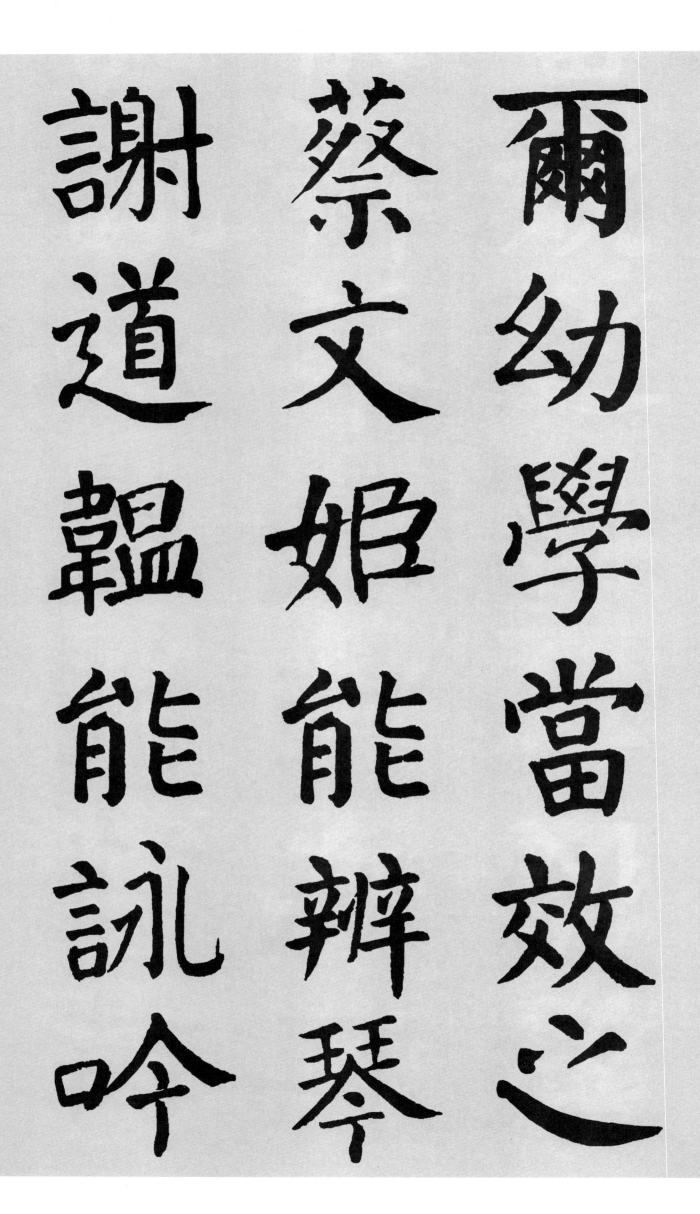

爾幼學當效之

蔡文姬能辨琴

謝道韞能詠吟

中国历代书法名家作品集字·颜真卿·三字经

彼女子且聰敏爾男子當自警唐劉晏方七歲

中国历代书法名家作品集字·颜真卿·三字经

舉神童，作正字。彼雖幼，身已仕，爾幼學，勉而致。

举神童，作正字。彼虽幼，身已仕，尔幼学，勉而致。

（六〇）

中国历代书法名家作品集字·颜真卿·三字经

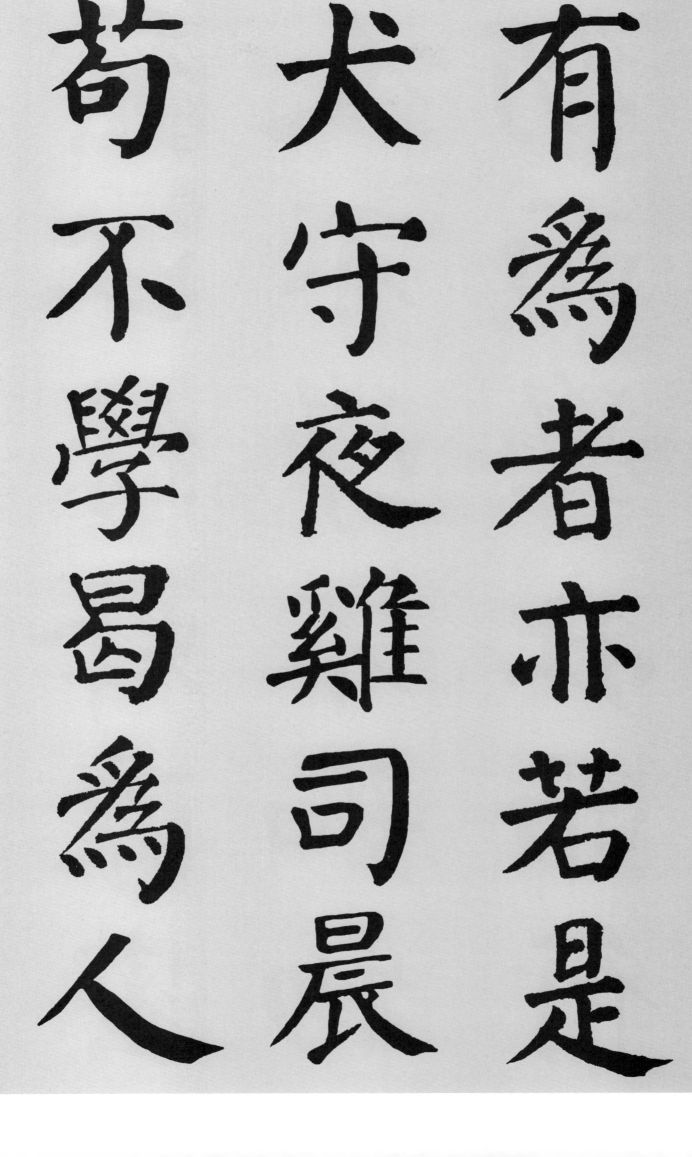

有為者亦若是
犬守夜雞司晨
苟不學曷為人

中国历代书法名家作品集字·颜真卿·三字经

蠶吐絲蜂釀蜜人不學不如物幼而學壯而行

蚕吐丝，蜂酿蜜，人不学，不如物。幼而学，壮而行，

（六二）

中国历代书法名家作品集字·颜真卿·三字经

上致君下澤民

楊名聲顯父母

光於前裕於後

中国历代书法名家作品集字·颜真卿·三字经

人遺子　金滿籯　我教子　惟一經　勤有功　戲無益

人遺子，金滿籯，我教子，惟一經。勤有功，戲無益，

〇六四

中国历代书法名家作品集字·颜真卿·三字经

戒之哉宜勉力

己亥季八月江錦世

杭上尚集

中国历代书法名家作品集字·颜真卿·三字经